KB043262

온 가족이 함께 그리는

초간단 손그림

아자 지음

I. 식물의 세계

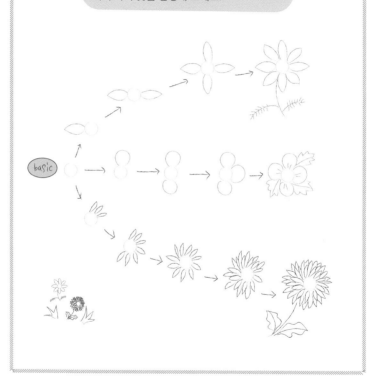

8

끝이 뾰족한 타원형의 나뭇잎은
다양한 식물에 응용해 그릴 수
있어요.

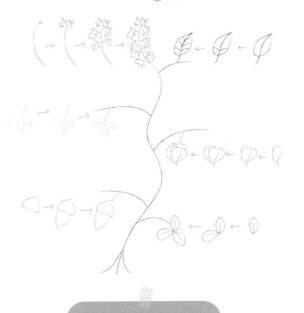

식물은 줄기와 잎, 꽃, 열매로
구성되어 있어요.

9

코스모스

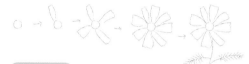

작은 원을 중심으로
직사각형에 가까운
꽃잎을 그려요.

해바라기

원을 중심으로 기다란
꽃잎을 배치해요.

진달래

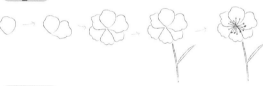

꽃잎을 중심점에 맞춰서
끝을 겹치게 빙 둘러 가며
그려요.

아네모네

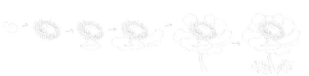

꽃술을 먼저 그리고
꽃잎을 적절히
배치해 그려요.

나팔꽃

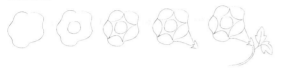

커다란 전체 꽃잎을
먼저 그리고 꽃잎 안을
채우며 그려요.

벚꽃

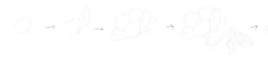

가장 큰
꽃잎부터
그려요.

장미

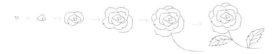

중심부의 작은 꽃잎부터
그려 나가요.

모란

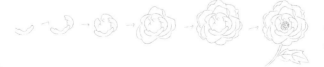

중심부의 작은 꽃잎부터
그리고 점점 큰 꽃잎을
그려요.

백합

통통한 별을 그리는
느낌으로 꽃잎을 그리고
세부 그림을 그려 넣어요.

아마릴리스

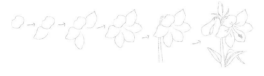

중심부를 정하고 꽃잎
하나 하나를 그리고
줄기, 잎을 그려요.

나리꽃

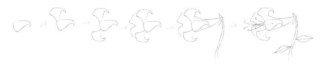

중심부를 정하고
뒤로 젖혀진
꽃잎을 그리고
줄기, 잎을 그려요.

수선화

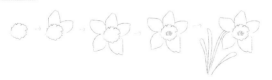

가운데 원을 그리고
다섯 개의 꽃잎과
줄기, 잎을 그려요.

국화

국화는 폭이 좁고 긴 꽃잎이
꽃받침을 중심으로 빼곡하게 돋
아 있어요. 꽃잎 모양을 조금씩
다르게 그려서 배치해 보세요.

은방울꽃

또르르, 은방울 꽃!
은방울 꽃을
그릴 때는 줄기부터
그려요.

튤립

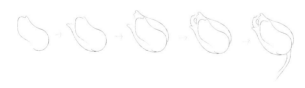

튤립은 가장
큰 꽃잎부터!

접시꽃

접시꽃은 각각의 꽃을
삼각형 안에 넣는다는 느낌으로
모양을 잡아요.

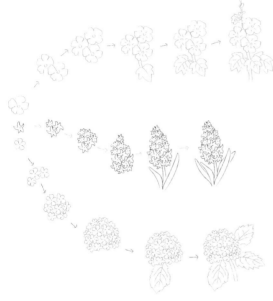

히아신스

별 모양의 히아신스는
긴 삼각형 안에 작은
꽃을 채우며 그려요.

수국

동글동글 수국은 원 안에
작은 꽃을 채우며 그려요.

봄이 오면 꽃동산으로
나들이 가요!

14

접시꽃, 히아신스, 수국은 한 줄기에 여러 개의 꽃잎이 모여 송이를 이뤄요.
다양한 도형을 이용해 각기 다른 꽃들의 특성을 살려 그려 보세요.

히아신스를 그리기 전에
별을 먼저 그려 볼까요?

늙은 호박

가지

그리기 TIP

채소를 그릴 때는 꼭지부터, 꼭지를
그릴 필요가 없는 채소는 중심이 되
는 형태부터 그려요.

옥수수

토마토

콜리플라워

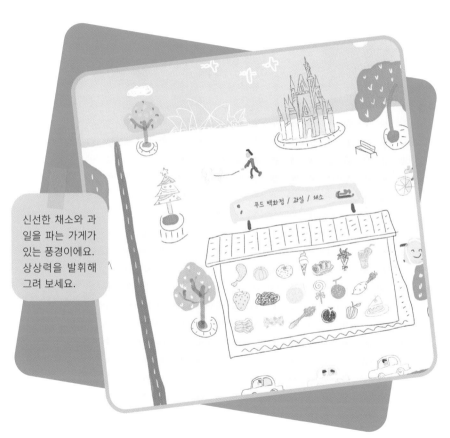

신선한 채소와 과일을 파는 가게가 있는 풍경이에요. 상상력을 발휘해 그려 보세요.

17

다양한 잎채소를
그려 볼까요?

배추

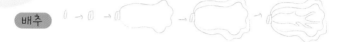

꼭지부터 그려요. ·················· 배춧잎은 잎을 넓게!

셀러리

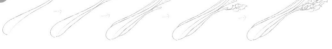

셀러리는 꼭지를 빼 봤어요. ·················· 줄기를 가늘게!

청경채

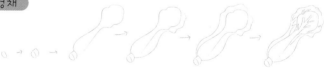

청경채는 꼭지부터 그려요. ·················· 잎과 줄기를 적당히
넓게 그려요.

18

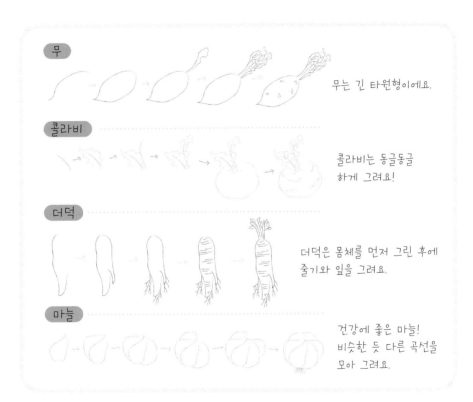

무

무는 긴 타원형이에요.

콜라비

콜라비는 동글동글
하게 그려요!

더덕

더덕은 몸체를 먼저 그린 후에
줄기와 잎을 그려요.

마늘

건강에 좋은 마늘!
비슷한 듯 다른 곡선을
모아 그려요.

배

꼭지와 둥그런 과육을
그리고 안에 점을 찍어
완성해요.

딸기

아래를 위보다 조금 좁게
그리고 씨앗을 그려요.

귤

꼭지부터 그리면
비정형의 동그란 귤을
그리기 좋아요.

석류

전체 형태를 잡고
안에 작은 알갱이를
채워요.

망고스틴

동글동글한 망고스틴은 꼭지부터 그리면 쉬워요.

열대 과일 그리기

용과

용과는 옥수수 껍질을 반복하듯 아래쪽 큰 덩어리부터 그려요.

스타후르츠

스타후르츠는 피망이나 파프리카와 모양이 비슷해요.

21

파인애플

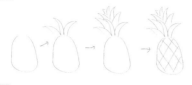

타원형의 과육을 그리고
안에 무늬를 그려요.

아보카도

아보카도 껍질은
울퉁불퉁!

멜론

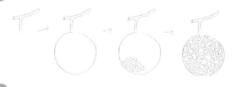

커다란 동그라미 안에
불규칙한 무늬를 그리면
멜론 완성!

키위

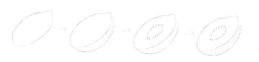

변형된 반구를 중심으로
가운데 씨앗과 껍질을
그려요.

레몬

반으로 잘린 레몬이에요.
재미있게 그려 보세요.

레몬 응용

→ → → → → →

레몬을 용용해 음료를
그려 보아요.

과일 조각

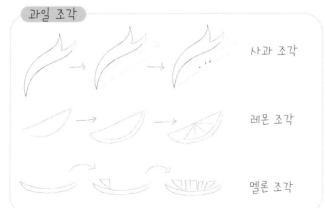

사과 조각

레몬 조각

멜론 조각

먹기 좋게 썰린 다
양한 과일 조각을
그려 보세요.

나무의 패턴은 여러 모양으로
응용이 가능해요.

다양한 나무를
그려 보아요!

나뭇잎

풀

basic

활엽수

활엽수는
잎이 큰 편이에요.

침엽수 침엽수는 잎이 뾰족뾰족 해요.

24

야자수

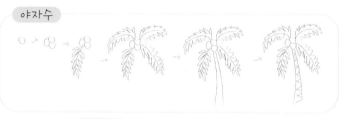

ㅇ → ⊗ →

그리기 TIP

나무를 그릴 때는
나뭇가지가 뻗친
방향과 잎 모양 등,
특성을 잘 살려서
그려요. 각각의 나
무가 지닌 특징에
맞추어 따라 그려
보세요.

활엽수

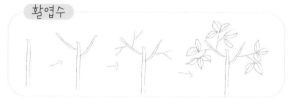

은행나무

버드나무

과실수

25

2. 동물의 세계

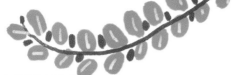

티라노사우루스

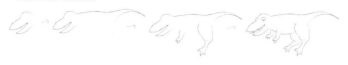

티라노사우루스는 큰 몸집에 비해 앞발이 무척 작아요.

프테라노돈

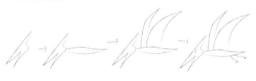

프테라노돈은 날개를 크게 그려요.

펜타케라톱스

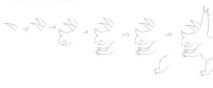
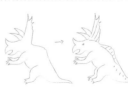

펜타케라톱스는 뿔이 특징이에요.

스피노사우루스

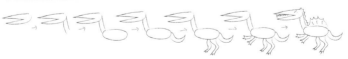

스피노사우루스는 등에 난 뿔이 특징이에요.

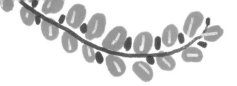

크로노사우루스

크로노사우루스는
몸이 길어요.

스테고사우루스

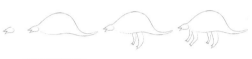

둥근 등이 모자
같아요!

암모나이트

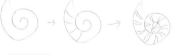

나선형 모양을 살려서 그려요.

삼엽충

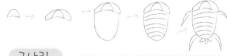

삼엽충은 커다란 몸통이
특징이에요.

고사리

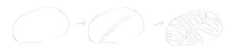

고사리는 큰 원을 안내선으로 삼아
잎을 그리면 쉬워요.

29

요크셔테리어

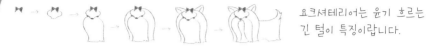

요크셔테리어는 윤기 흐르는
긴 털이 특징이랍니다.

그레이하운드

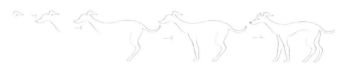

그레이하운드는
등의 곡선이 우아해요.

베들링턴테리어

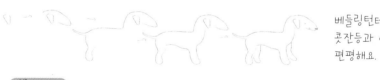

베들링턴테리어는
콧잔등과 이마가
편평해요.

웰시코기

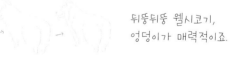

뒤뚱뒤뚱 웰시코기,
엉덩이가 매력적이죠.

몰티스

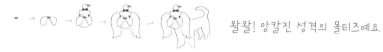

왈왈! 앙칼진 성격의 몰티스예요.

아프간하운드

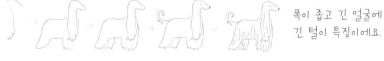

폭이 좁고 긴 얼굴에
긴 털이 특징이에요.

불테리어

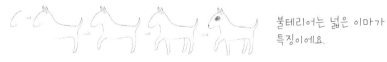

불테리어는 넓은 이마가
특징이에요.

달마시안

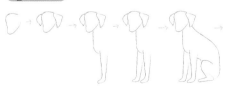

점박이 무늬와 접힌
귀가 특징이랍니다.

비숑

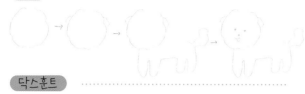

얼굴을 둥그랗게
그려 주세요.

닥스훈트

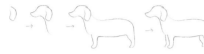

긴 허리와 짧은
다리가 매력인
닥스훈트!

푸들

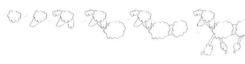

영리한 푸들은
곱슬곱슬한 털이
특징이에요.

프렌치 불독

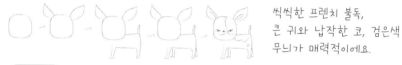

씩씩한 프렌치 불독,
큰 귀와 납작한 코, 검은색
무늬가 매력적이에요.

삽살개

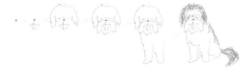

삽살개는 털을
길게 그려 주세요.

슈나우저

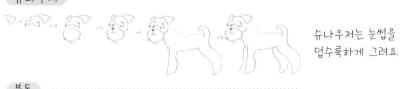

슈나우저는 눈썹을
덥수룩하게 그려요.

불독

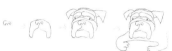 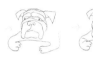

불독은 주름과 납작한
코가 특징이랍니다.

골든 리트리버

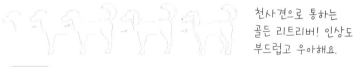

천사견으로 통하는
골든 리트리버! 인상도
부드럽고 우아해요.

진돗개

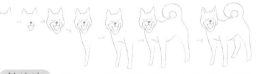

충직한 진돗개는 동글게
말린 꼬리가 특징이에요!

치와와

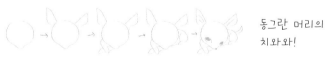

동그란 머리의
치와와!

아르마딜로

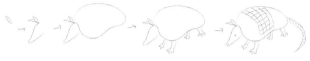

쥐처럼 생긴 얼굴과 꼬리에, 갑옷이 특징이에요.

미어캣

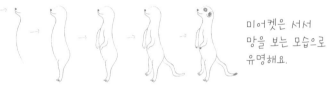

미어캣은 서서 망을 보는 모습으로 유명해요.

개미핥기

개미핥기는 주둥이가 길고 뾰족해요.

나무늘보

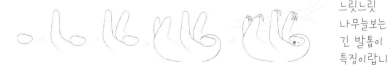

느릿느릿 나무늘보는 긴 발톱이 특징이랍니다.

34

안경원숭이

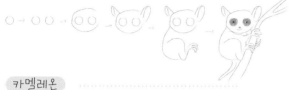

안경을 쓴 듯
커다란 눈망울이
돋보이나요?

카멜레온

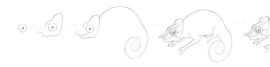

카멜레온은
나선형의 꼬리를
강조해서 그려요.

타조

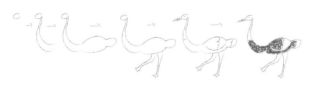

타조를 그릴 때는
아치 모양으로 긴
목과 긴 다리에
주목해요.

하마

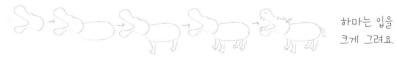

하마는 입을
크게 그려요.

캥거루

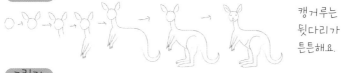

캥거루는
뒷다리가
튼튼해요.

고릴라

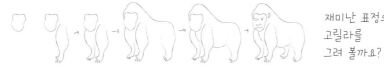

재미난 표정의
고릴라를
그려 볼까요?

코뿔소

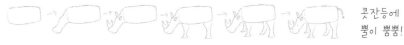
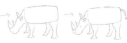

콧잔등에
뿔이 뿜뿜!

코알라

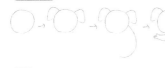
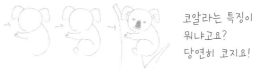

코알라는 특징이
뭐냐고요?
당연히 코지요!

곰

동글동글 귀여운
아기 곰을 그려 보아요.

낙타

$\bigcirc \rightarrow \text{?} \rightarrow \text{?} \rightarrow \text{?} \rightarrow \text{?} \rightarrow \text{?}$

쌍봉낙타예요.
혹 두 개가
등에서 쑤욱!

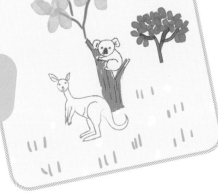

나무와 함께 코알라와
캥거루를 그려 보았어요.
따라 그려 보세요.

고슴도치

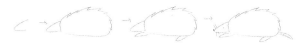

고슴도치는
가시를 강조해서
그려요.

37

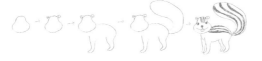

다람쥐는 꼬리를
풍성하게 그려요.

염소

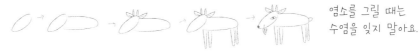

염소를 그릴 때는
수염을 잊지 말아요.

여우

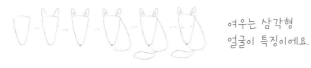

여우는 삼각형
얼굴이 특징이에요.

닭

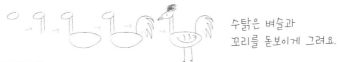

수탉은 벼슬과
꼬리를 돋보이게 그려요.

호랑이

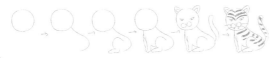

호랑이는 온몸에
무늬를 그려 주세요.

소

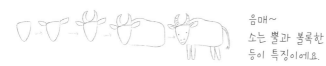

음매~
소는 뿔과 볼록한
등이 특징이에요.

판다

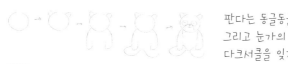

판다는 동글동글하게
그리고 눈가의
다크서클을 잊지 마세요.

양

양은 폭신폭신한
털 느낌을 살려 그려요.

돼지

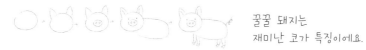

꿀꿀 돼지는
재미난 코가 특징이에요.

토끼

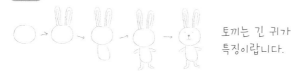

토끼는 긴 귀가
특징이랍니다.

39

코끼리

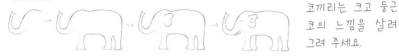

코끼리는 크고 둥근 코의 느낌을 살려 그려 주세요.

사자

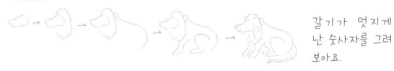

갈기가 멋지게 난 숫사자를 그려 보아요.

기린

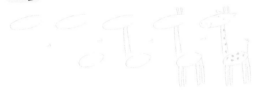

기린은 기다란 목과 다리, 점박이 무늬, 끝이 둥근 뿔이 특징이죠.

얼룩말

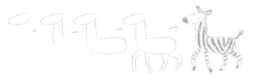

그럼, 얼룩말은 특징이 뭘까요?

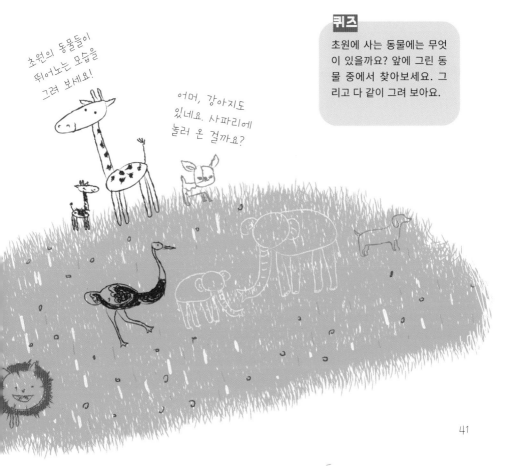

초원의 동물들이
뛰어노는 모습을
그려 보세요!

어머, 강아지도
있네요. 사파리에
놀러 온 걸까요?

퀴즈

초원에 사는 동물에는 무엇이 있을까요? 앞에 그린 동물 중에서 찾아보세요. 그리고 다 같이 그려 보아요.

41

펠리컨

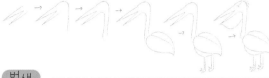

펠리컨의 특징은
부리 주머니예요.

벌새

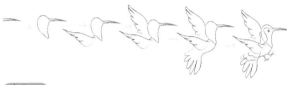

벌새는 꿀을 빨아먹을 수
있는 가늘고 뾰족한
부리가 특징이에요.

후투티

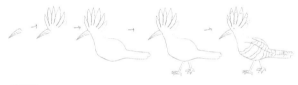

후투티는 머리에 쓴
왕관을 화려하게 그려요.

슈빌

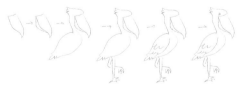

슈빌은 넓적한 부리가
특징이에요. 부리부리한 눈도
빼놓을 수 없어요.

올빼미

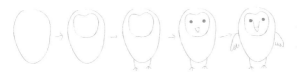

올빼미는 얼굴이 참 묘해요.
눈동자는 우주 같아요.

앵무새

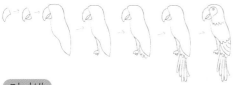

앵무새는 아래로 둥글게
흰 부리와 화려한
색이 특징이랍니다.

저어새

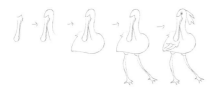

저어새는 끝이
둥근 부리 모양을
살려서 그려요.

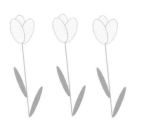

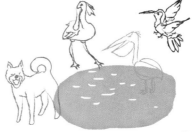

43

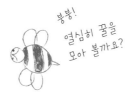

붕붕!
열심히 꿀을
모아 볼까요?

꿀벌

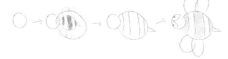

꿀벌은 여섯 개의 원과
몇 개의 선이면 그려져요.
신기하지 않나요?

나비

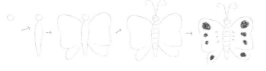

나비를 그릴 때는
머리와 몸통을 중심으로
좌우 날개를 대칭으로
그려요.

무당벌레

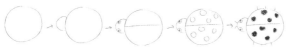

무당벌레는 동그란
몸통부터 그려요.

44

고추잠자리가 보이면
어느새 가을!

매미

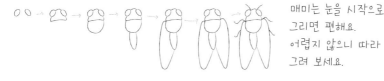

매미는 눈을 시작으로
그리면 편해요.
어렵지 않으니 따라
그려 보세요.

사슴벌레

사슴벌레를 그릴 때는
머리부터 몸통, 꼬리,
뿔, 다리 순서로 그려요.

잠자리

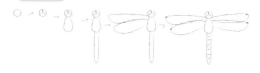

잠자리는 얼굴과 몸통을
중심으로 좌우 날개를
대칭으로 그려요.

45

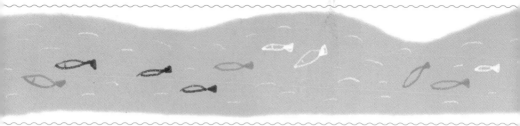

상어

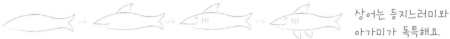

상어는 등지느러미와
아가미가 독특해요.

복어

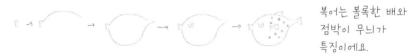

복어는 볼록한 배와
점박이 무늬가
특징이에요.

오징어

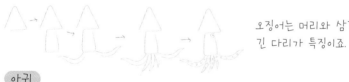

오징어는 머리와 삼각형 몸통,
긴 다리가 특징이죠.

아귀

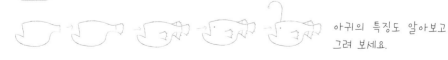

아귀의 특징도 알아보고
그려 보세요.

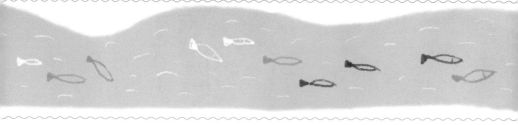

해마

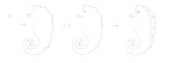

해마는 동글게 말린 꼬리와
나팔처럼 생긴 입이 있어요.

대왕조개

대왕조개는
물결 무늬의 입이
특징이랍니다.

바다에는 어떤 생물이
살고 있을까요? 함께
알아 보아요.

새동가리돔

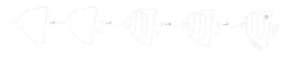

새동가리돔은 뾰족한
주둥이와 화려한 줄무늬를
가졌어요.

고래

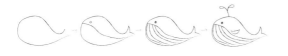

고래는 다른 어류와 달리
새끼를 낳는 포유류예요.
유선형 몸매를 살려서 그려요.

꽃게

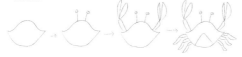

옆으로 걷는 꽃게는
몸통부터 그려요.

물개

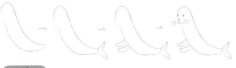

물개는 머리와 몸통을
연결해서 그려요.

거북이

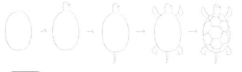

거북이는 꽃게처럼
몸통부터 그리면
쉬워요.

새우

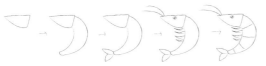

새우를 그릴 때는
둥글게 휜 등을
특징으로 그려요.

문어

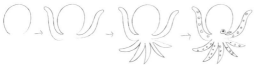

문어는 오징어와
다리 모양이 같지만,
머리가 동그랗게 생겼어요.

개구리

개구리는 크고
동그란 눈부터
그려 볼까요?

달팽이

달팽이는 얼굴과 몸을
먼저 그려 보세요.

펭귄

뒤뚱뒤뚱 펭귄은
타원형의 몸통부터
그려요.

백조

백조는
우아한
목선부터
그려요.

오리

오리는 얼굴부터
그려요.

49

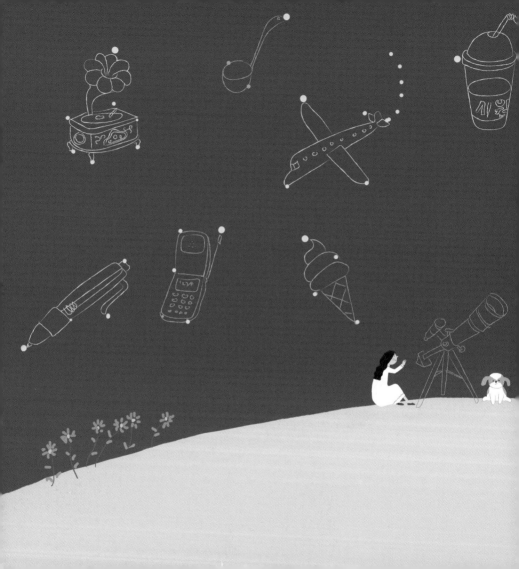

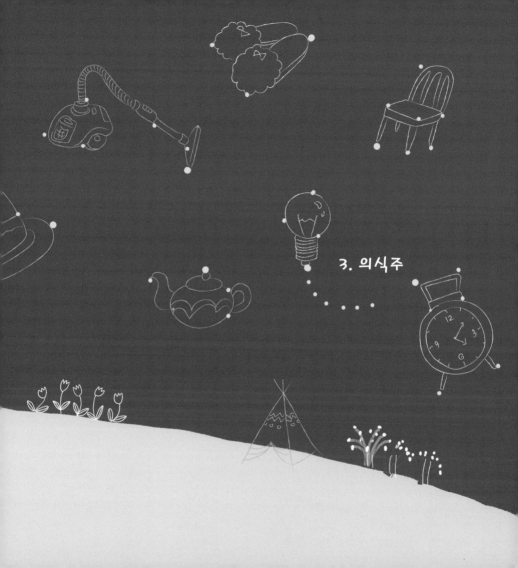

3. 의식주

털실

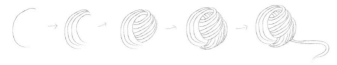

곡선을 사용해서
털실을 그려
보아요.

재봉틀

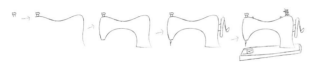

구식 재봉틀이에요.
기기를 이루는 몸체를
먼저 그리도록 해요.

바늘꽂이

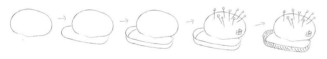

손목에 끼고 사용하는
바늘꽂이도 면적이
크고 중심이 되는
부분부터 그려요.

골무

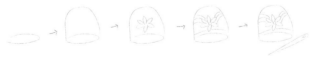

골무는 컵이나 모자와
형태 구성이 비슷해요.

북실

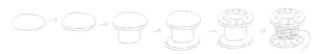

두 개의 원과
원기둥 한 개는
북실의 형태적
특징이에요.

실

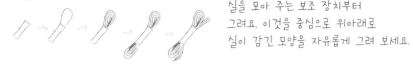

실을 모아 주는 보조 장치부터
그려요. 이것을 중심으로 위아래로
실이 감긴 모양을 자유롭게 그려 보세요.

레이스 다양한 무늬의 레이스를 그려 보세요.

옷주름 옷 주름은 직선과 곡선으로 이루어져 있어요.
어렵지 않으니 따라 그려 보세요.

53

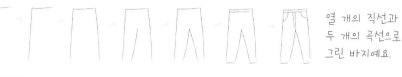

바지

열 개의 직선과
두 개의 곡선으로
그린 바지예요.

양말

양말을 그리는 데는
크게 직선 세 개,
곡선 네 개가
필요해요.

팬티

팬티는 직선 네 개,
곡선 세 개로
기본 형태를
그릴 수 있어요.

티셔츠

목둘레를 중심으로
그려요.

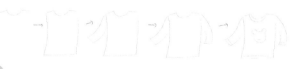

치마

치마는 밑단을
양옆으로 퍼지게
그려요.

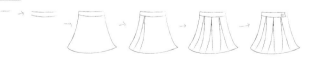

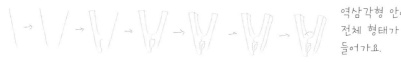

빨래집게

역삼각형 안에
전체 형태가
들어가요.

세제

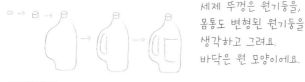

세제 뚜껑은 원기둥을,
몸통도 변형된 원기둥을
생각하고 그려요.
바닥은 원 모양이에요.

바가지

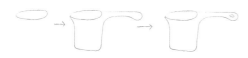

바가지를 구성하는
기본 도형은 원과
원기둥이랍니다.

건조대

건조대는
세모와
네모로
구성되어
있어요.

신발은 바닥과 발등, 굽으로 구성되어 있어요. 발등의 높낮이와 굽의 유무, 굽높이에 따라 신발의 종류가 달라져요.

펌프스

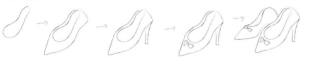

바닥과 발등을 연결하는 지지대를 먼저 그려요.

슬링백

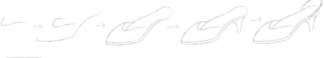

펌프스와 뒤축의 모양이 다를 뿐, 그리는 나머지 방식은 같아요.

슬립온

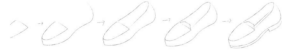

발등을 먼저 그리고 이후 모양을 잡아요.

옥스퍼드화

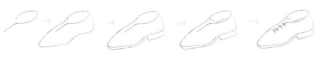

발이 들어가는 부분을 먼저 그리고 모양을 잡아요.

뮬

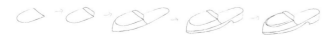

슬립온과 과정이 비슷하지만, 뒤축의 모양이 달라요.

슬리퍼

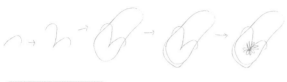

바닥과 발등을 연결하는
지지대를 먼저 그려요.

플립플랍

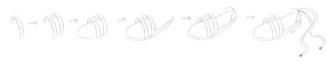

다양한 장식을 넣어
그려 보세요.

글래디에이터 슈즈

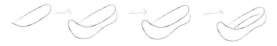

바닥과 발등을 연결
하는 지지대를 그린
후 바닥을 그려요.

여자 고무신

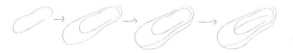

여자 고무신은 아름다운
곡선을 잘 살려서 그려요.

남자 고무신

남자 고무신은
발이 들어가는 구멍을 먼저
그리고, 그것을 중심으로
형태를 잡아요.

웨스턴 부츠

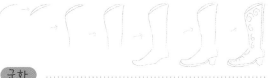

발이 들어가는 부분을 먼저
그리고 원기둥을 활용해
모양을 잡아요.

군화

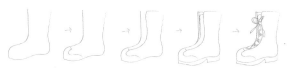

전체적인 형태를 잡고
세부 묘사를 해요.

운동화

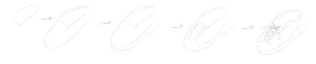

발이 들어가는 부분을 먼저
그리고 나머지 모양을 잡아요.

어그 부츠

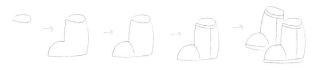

발이 들어가는 부분을 먼저
그리고 원기둥과 직육면체를
활용해 모양을 잡아요.

스케이트

큰 형태부터 모양을 잡아
그려요.

모자, 목도리 등의 패션소품을 다양한 곡선을 사용해 그려 보아요.

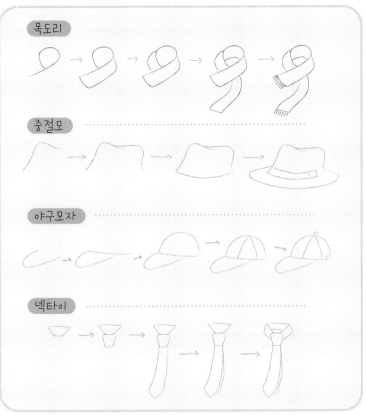

목도리

중절모

야구모자

넥타이

조각 케이크

동그란 접시에 담긴
세모꼴 조각 케이크예요.
원과 삼각형을 이용해
그려 보세요.

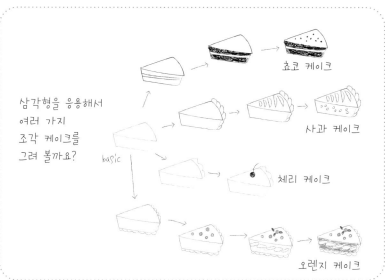

삼각형을 응용해서
여러 가지
조각 케이크를
그려 볼까요?

basic

쵸코 케이크

사과 케이크

체리 케이크

오렌지 케이크

피자

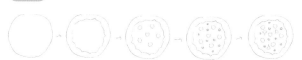

피자는 원을 그린 후에
안에 토핑을 그려 넣어요.

아이스크림

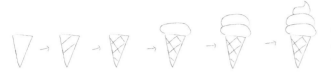

아이스크림은
원뿔 두 개를
겹친 모양이에요.

캔 음료

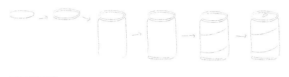

캔 음료는 원기둥을
활용해 그리는 가장
기본적인 예랍니다.

닭다리

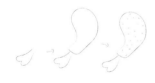

닭다리는 변형된 타원형을
기본으로 그려요.

햄버거

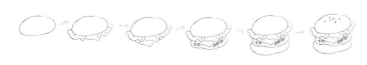

두 개의
원 사이에
맛있는 패티를
그려요!

61

컵라면

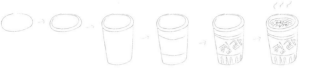

컵라면은 원기둥을
생각하고 그려요.

김밥

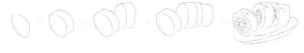

김밥도 원기둥
모양으로 그려요.

핫도그

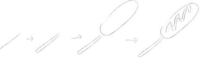

핫도그는 원기둥과 기다란
직육면체를 연결해 그려요.

어묵

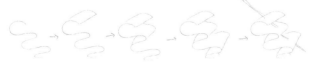

어묵은 구불구불한
곡선을 먼저 그리고 나서
직선을 그려요.

딸기 케이크

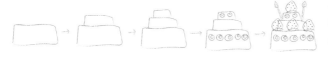

두 개의 사각형과
네 개의 타원을
이용해 그린 케이크예요.

수박 빙수

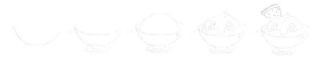

수박 빙수에는
어떤 도형이
활용되었을까요?

떡볶이

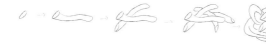

많은 원기둥이 모여
떡볶이가 되었어요.

포장 음료

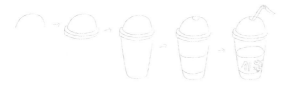

반구와 원기둥 모양은
포장 음료를 그릴 때
유용해요.

국자

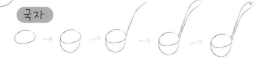

반구와 곡선을 사용해서
그린 국자예요.

찻잔

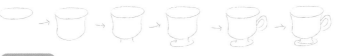

찻잔은 원기둥을
기본 형태로
그려요.

커피포트

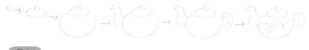

커피 포트는 뚜껑과 몸통을
타원형으로 그려
표현해요.

포크

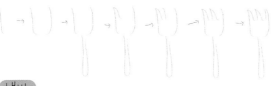

포크는 곡선만으로도
그릴 수 있어요.

냄비

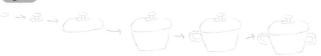

냄비는 원기둥과
원을 기본 형태로
그려요.

프라이팬

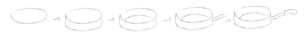

옆에서 본 프라이팬은
원기둥 모양이지요.

전자레인지

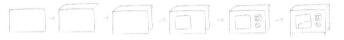

전자레인지는
직육면체를 기본
형태로 그려요.

전기포트

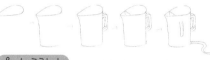

전기포트는 원기둥을
변형해서 그려요.

용기 그리기

위에서 본 냄비와 프라이팬이에요.
원을 활용해서 그려요.

basic

원기둥과 원을 활용해
다양한 용기를 그려 보세요.

방 안에는 어떤 물건이 있을까요?
함께 그려 보아요.

옷장

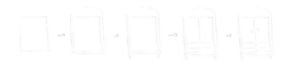

옷장은 여러 개의
크고 작은 사각형을
활용해서 그려요..

방석

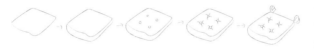

방석은 납작한
정육면체 모양을
활용해서 그려요.

화장대

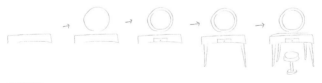

동그란 거울과
높이가 낮은 직육면체
모양의 화장대를
그려 보세요.

침대

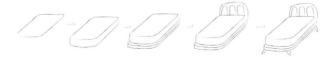

침대는 긴 직육면체
모양이에요. 매트리스를
그리고 헤드와 다리를
그려요.

그리기 TIP

형태를 잡을 때는 무엇을 기준으로 그릴지 정해요.

베개

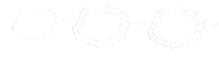

베개는 사각형 모양이지요.

실내화

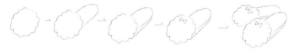

실내화는 타원과 원을
활용해 그릴 수 있어요..

회전의자

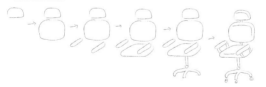

복잡해 보이는 회전의자도
자세히 보면 어떤 도형들로
이루어져 있는지 알 수 있어요.

의자

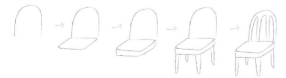

정육면체와 타원, 직선을
활용해 의자를 그려요.

67

톱

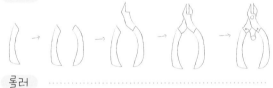

기다란 톱날부터 그려요.

망치

머리 부분을 그리고
자루를 그려요.

니퍼

가운데를 중심으로
대칭으로 그려요.

롤러

원기둥 형태와 직선을
응용해 그려요.

페인트붓

브러시를 먼저 그리고
손잡이를 그려 주세요.

흙손

손잡이를 그린 후에 납작한
쇠붙이를 그려요.

옷걸이

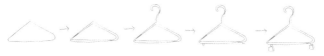

옷걸이는
삼각형 모양으로
그려요.

빗자루

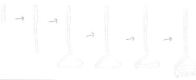

빗자루는 삼각형과 긴
직사각형으로 이루어져 있어요.

백열 전구

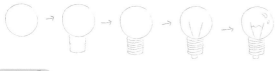

동그라미와 직선, 곡선을
사용해 그려요.

쓰레기통

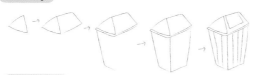

쓰레기통은 복잡해 보이지만
삼각형, 직육면체 형태를
활용하면 그리기 쉬워요.

진공청소기

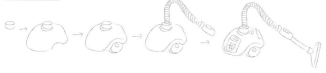

원과 곡선을 활용한
청소기, 순서에 따라
그려 보세요.

69

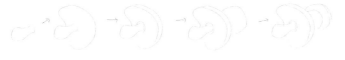

공갈 젖꼭지

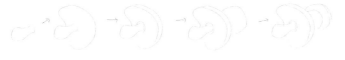

원과 곡선으로
공갈 젖꼭지를
그려요.

턱받이

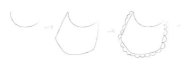

턱받이를 그릴 때는
면적이 큰 부분부터
중심을 잡아 그려요.

딸랑이

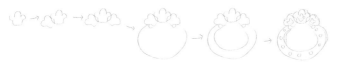

딸랑이는 소리를 내는
장식을 먼저 그리면
손잡이와 맞닿는 부분을
지우지 않고 그릴 수
있어서 좋아요.

모빌

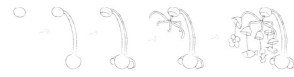

모빌의 장식을 달 몸체부터
그려서 중심을 잡아요.
이어 세부 묘사를 해요.

바디 슈트는 목 부분부터
그려서 전체 형태의
중심을 잡아요. 소매는
좌우 대칭으로 위치를
잡아요.

유모차

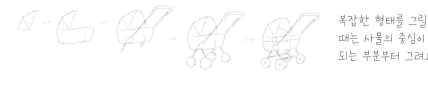

복잡한 형태를 그릴
때는 사물의 중심이
되는 부분부터 그려요.

요정 모자

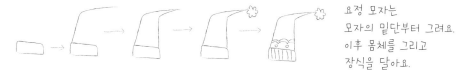

요정 모자는
모자의 밑단부터 그려요.
이후 몸체를 그리고
장식을 달아요.

아기 신발

장식부터 그리면
지우지 않고 한 번에
완성할 수 있어요.

강아지 밥그릇

변형된 원뿔과
타원형으로 강아지
밥그릇을 그려요.

터그 놀이 장난감

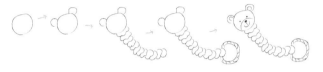

귀염 뿜뿜, 태그 놀이
장난감이에요. 곰돌이
얼굴부터 그려 볼까요?

하네스

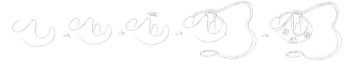

하네스를 그릴 때는
중심이 되는 몸통부터
그려요!

개껌

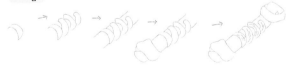

강아지들이 좋아하는 개껌!
가운데 말린 육포부터
그려 보세요.

강아지 배변 봉투 케이스

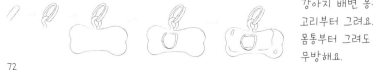

강아지 배변 봉투 케이스는
고리부터 그려요.
몸통부터 그려도
무방해요.

강아지 방석

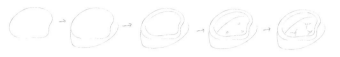

타원을 활용해
강아지 방석을
그려 보세요.

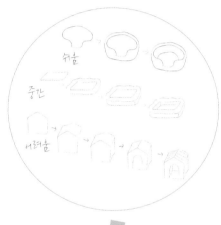

쉬움

중간

어려움

다양한 난이도로 강아지 집과 캣 타워를 그려 보세요.

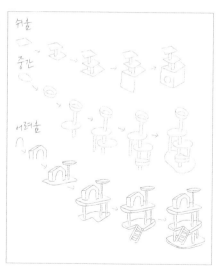

쉬움

중간

어려움

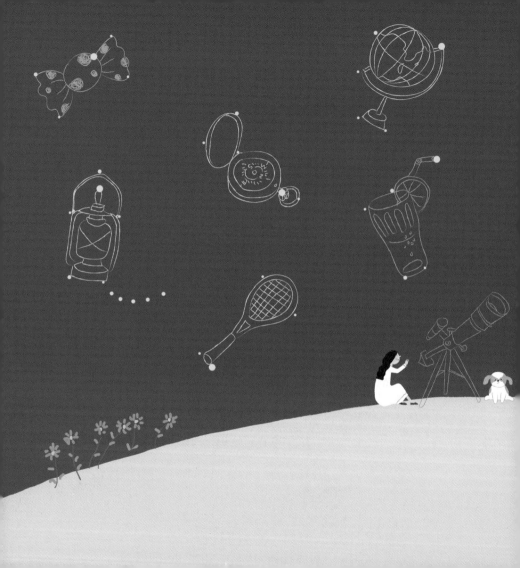

4. 라이프+

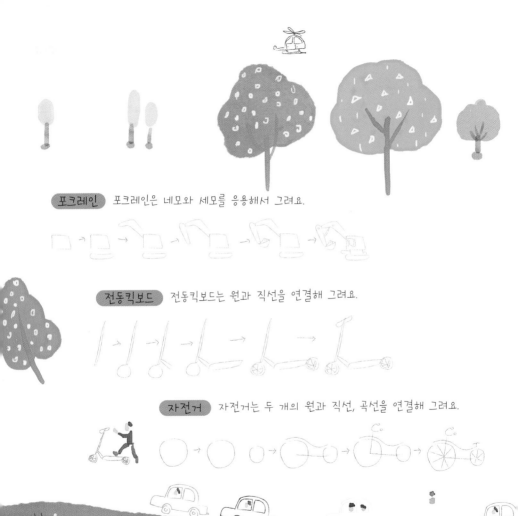

포크레인 포크레인은 네모와 세모를 응용해서 그려요.

전동킥보드 전동킥보드는 원과 직선을 연결해 그려요.

자전거 자전거는 두 개의 원과 직선, 곡선을 연결해 그려요.

트럭 네모 뒤에 네모를 그리고 동그란 바퀴를 달면 완성!

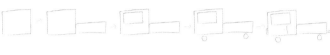

자동차 동글동글 동그라미 모양의 자동차를 그려요.

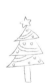

스쿠터 스쿠터는 직선보다 곡선을 더 많이 활용해 그려요.

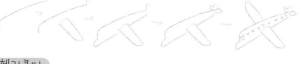

비행기

비행기는
길고 날씬하게
그려요.

헬리콥터

 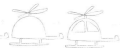 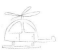

몸통을 동그랗게, 그 외에는
기다랗게 그려요.

우주왕복선

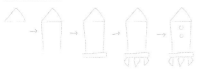

삼각형,
사각형을
응용하면
그리기 쉬워요.

하늘로, 바다로! 여러 가지
운송수단을 그려 보세요.

열기구

열기구는
원과 원기둥을
활용해서 그려요.

돛단배

배 먼저 그리고
돛을 그리면
쉬워요.

78

양산

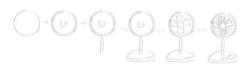

여러 가지
곡선을 이어
서 그려요.

선풍기

원 모양에
직선을 응용해서
그려요.

여름을 시원
하게 해주는
물건들이에
요. 함께 그려
보세요.

밀짚모자

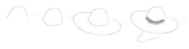

챙을 크게 그리고
밀짚 느낌을
표현해 그려요.

부채

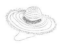

여름 밤에
할머니가 부쳐 주시던
부채를 그려요.

튜브

곡선을 활용해 오리 모양
튜브를 그려요.

79

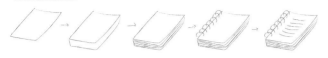

스프링 노트

네모와 곡선을
사용해 스프링 노트를
그려 보세요.

잉크병

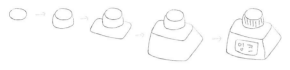

뚜껑은 원기둥,
몸통은 직육면체로
잉크병을 그려요.

연필

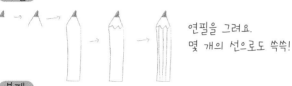

연필을 그려요.
몇 개의 선으로도 쓱쓱!

볼펜

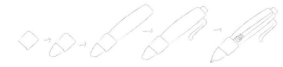

오동통한 볼펜이에요.
날씬하게 그리려면 몸체를
조금 더 길게 그려요!

안경

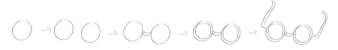

원과 선을 사용해
안경을 그려 보아요.

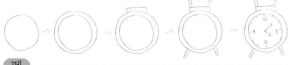

자명종

따르릉!
아침을 여는 자명종을
원을 사용해 그려 보세요.

펜

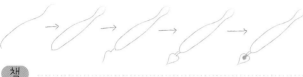

펜은 곡선을 잘
살려서 그려요.

책

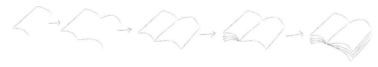

직선과
곡선으로 그린
책이에요.

스카치테이프

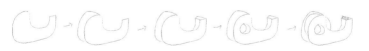

곡선과 원을 사
용해서 스카치
테이프를 그려
보세요.

스테이플러

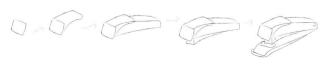

조금 복잡해 보이는
스테이플러 따라 그리기에
도전해 보세요.

카세트 플레이어

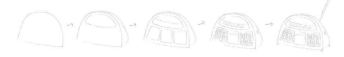

반타원 형태의
카세트 플레이어예요.
어렵지 않으니
따라 그려 보세요.

턴테이블

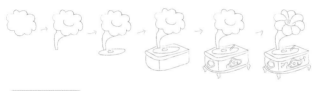

원뿔과 직육면체,
원을 사용해 그린
턴테이블이에요.

CD 플레이어

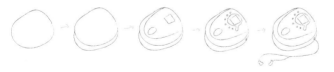

타원형의 몸통을 먼저
그리고 세부 묘사를
해요.

노트북

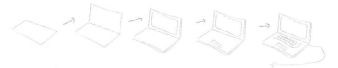

네모 두 개가 착!
노트북은 네모를 활용해
그려요.

호출기

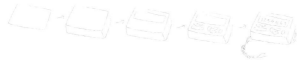

호출기는 직육면체
모양으로 생겼어요.

아날로그 핸드폰

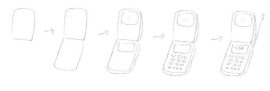

아날로그 핸드폰이에요.
추억 삼아 그려 볼까요?

전화기

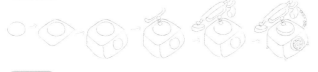

원, 직선, 곡선, 네모 등
다양한 선과 도형을
사용해 전화기를 그려요.

헤드셋

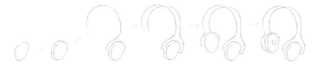

원 두 개로 귀 부분을
그리고 원형 곡선을
크게 연결해서 헤드셋을
그려요.

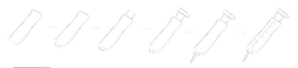

주사기

직사각형을
사용해 주사기의
몸체를 먼저
그려요.

청진기

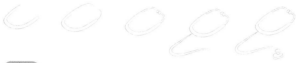

청진기는 곡선을
이용해서 그려요.

밴드

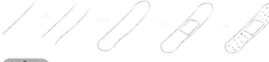

밴드는 직선과
곡선을 사용해서
그려요.

체온계

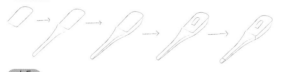

직선과 곡선,
네모를 사용해
그린 체온계예요.

약통

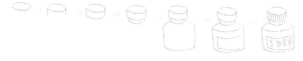

약통은 원기둥을
주된 형태로
그려요.

붕대

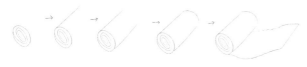

원기둥을
주요 형태로
그려요.

면봉

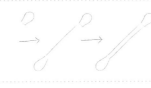

직사각형과
타원을 활용해
그려요.

핀셋

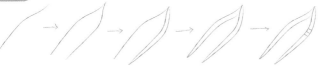

곡선을 응용해서
그려요.

마스크

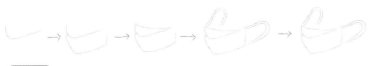

곡선을
응용해서
대칭으로
그려요.

구급함

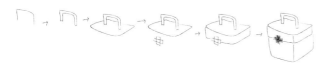

직육면체를
응용해서 그려요.

 원예와 관련된 사물을 그려 볼까요?

리본 리본은 매듭을 중심으로 곡선을 사용해 그려요.

□ → ◯□ → ◯□◯ → ◯□◯ → ◯□◯ → ◯□◯

화분 화분은 직선과 곡선을 사용해 그리고요.

삽 삽은 삼각형을 응용해서 직선을 사용해 그려요.

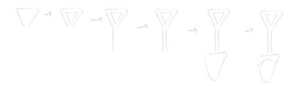

조리개 타원과 직선, 곡선을 활용해 조리개를 그려요.

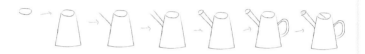

가위 X자 형태의 가위를 그려 보세요.

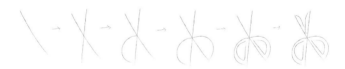

꽃다발 삼각형, 곡선, 직선을 다양하게 응용해서 꽃다발을 그려 보세요.

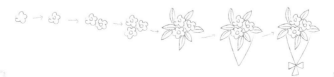

장갑

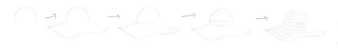

곡선과 직선을 사용해서
따라 그리다 보면 어느새
장갑 완성!

챙모자

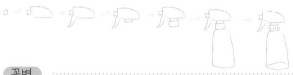

챙모자는 곡선을
뽐내며 그려요.

분무기

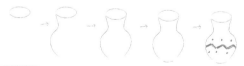

분무기는 물이
나오는 입구부터
그려 보세요.

꽃병

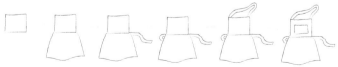

꽃병은 곡선과 원기둥을
부드럽게 응용해서 그려요.

앞치마

직선과 곡선을
이어 붙여서 앞치마를
그려 보세요.

88

나팔

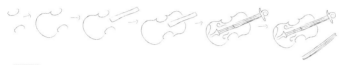

나팔은 타원과
직선, 곡선을
활용해 그려요.

바이올린

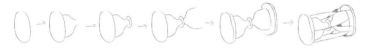

그리는 순서에
집중하면
보다 쉽게 그릴 수
있어요.

장구

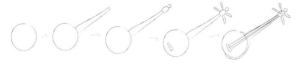

장구는 타원과
곡선을 잘 활용해
그려요.

월금

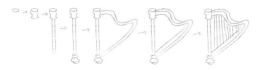

월금은 원과 직선을 이용해
그려요. 어렵지 않지요?

하프

직선과 곡선이 잘 어우러져서
우아해 보이는 하프입니다.

축구공

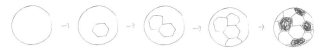

원과 오각형을 사용해서
축구공을 그려 보아요.

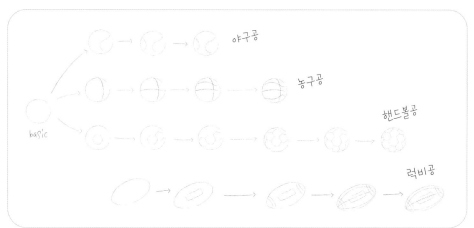

90

배드민턴 공

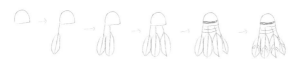

반원과 직선, 곡선을
사용해서 배드민턴 공을
그려요.

테니스 라켓

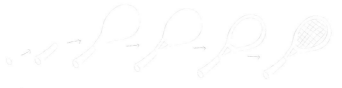

테니스 라켓은 타원과
곡선, 직선을 활용해서
그려요.

탁구채

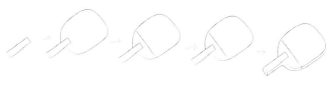

탁구채는 직사각형
손잡이 안에 채를
넣는다고 생각하며
그려요.

야구 글러브

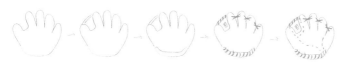

야구 글러브는
커다란 타원 안에
손가락 모양을
잡아 그려요.

거울

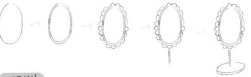

거울은 중심이 되는 부분부터
타원을 활용해서 그려요.

머리빗

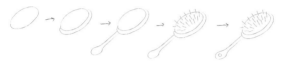

머리빗은 거울과 그리는
과정이 비슷해요. 잘 보고
따라 그려 보세요.

립스틱

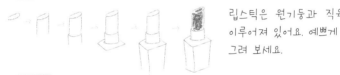

립스틱은 원기둥과 직육면체로
이루어져 있어요. 예쁘게
그려 보세요.

향수병

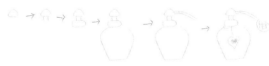

옆에서 본 향수병이에요.
곡선을 사용해 그려 보세요

분첩

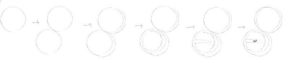

원과 곡선을 활용해서
분첩을 그려요.

헤어드라이어

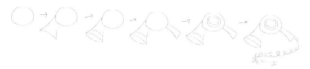

복잡해 보이나요?
순서에 맞게
따라 그려 보세요.

손톱깎이

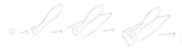

곡선을 활용해서
손톱깎이를 그려요.

화장붓

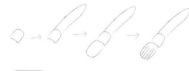

화장붓은
곡선과 직선으로!

샴푸

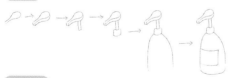

샴푸는 원기둥을
활용해 그려요.

고데기

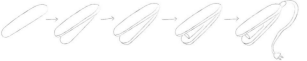

고데기는 타원과
곡선을 활용해서
그려요.

동대문

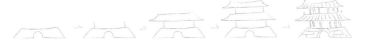

한옥은 처마의 곡선을
우아하게 그려요.

에펠탑

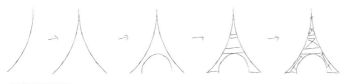

에펠탑은
삼각형을 활용해
그려요.

디즈니랜드

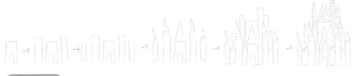

디즈니랜드는 뾰족한
첨탑이 특징이에요.

피라미드

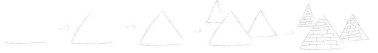

피라미드는
삼각형을 그리고
안에 선을 채워요.

파르테논 신전

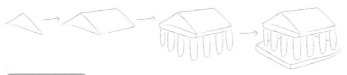

파르테논 신전은
여러 개의 기둥과
삼각형 모양의 지붕이
특징이에요.

오페라 하우스

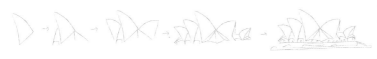

오페라 하우스는
곡선이 여러 개
겹쳐진 모양이
특징이에요.

이글루

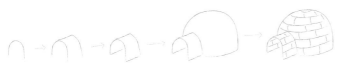

이글루는 커다란
반구 모양이에요.
좁은 입구가
특징이고요.

풍차

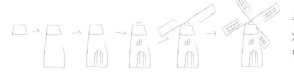

풍차는 날개가 특징!
X자 모양으로 쭉 뻗은
날개를 그려 주세요.

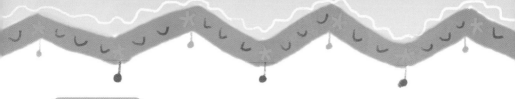

크리스마스 트리

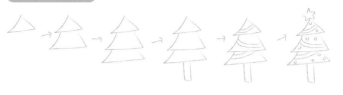

삼각형 몇 개를
차곡차곡 쌓으면
크리스마스 트리가
완성돼요.

선물 상자

선물 상자는 정육면체
모양으로 생겼어요.
완성 후 리본으로
장식해요.

사탕

사탕은 동그라미를
중심으로 양쪽을
그려요.

막대사탕

막대사탕은
회오리
모양으로 빙글빙글
그려 주세요.

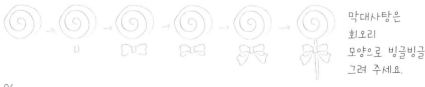

복주머니

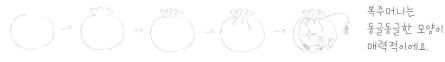

복주머니는
동글동글한 모양이
매력적이에요.

반지

원과 몇 개의
선으로 보석
반지가 뚝딱!

크리스마스 장식

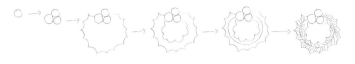

원과 곡선을 사용해서
크리스마스 장식을
그려 보아요.

액자

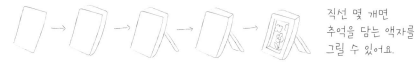

직선 몇 개면
추억을 담는 액자를
그릴 수 있어요.

캠핑을 떠나 볼까요?
밤하늘에는 별이 총총,
가슴은 두근두근!

인디언 천막

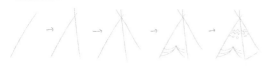

인디언 천막은 삼각형을
활용해서 그려요.

지구본

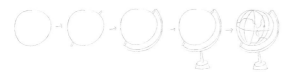

지구본은 당연히 원을
사용해 그리고요.

천체 망원경

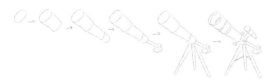

천체 망원경은 원기둥을
생각하고 그려요. 다리는
물론 삼각형이랍니다.

배낭

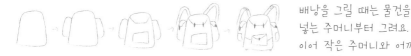

배낭을 그릴 때는 물건을
넣는 주머니부터 그려요.
이어 작은 주머니와 어깨
끈을 그립니다.

나침반

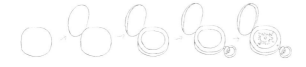

나침반을 그릴 때는 원과
타원을 사용해요.
잘 보고 따라 그려 보세요.

램프

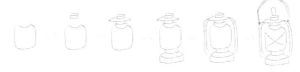

순서대로 그려 보세요.
복잡해 보이는 램프도
손쉽게 그릴 수 있어요.

온 가족이 함께 그리는 초간단 손그림

발행일 | 2022년 3월 31일

지은이 | 아자
펴낸이 | 장재열

펴낸곳 | 단한권의책
출판등록 | 제25100-2017-000072호 (2012년 9월 14일)
주소 | 서울, 은평구 서오릉로 20길 10-6
팩스 | 070-4850-8021
이메일 | jjy5342@naver.com
블로그 | http://blog.naver.com/only1books

ISBN | 979-11-91853-10-0 12650
값 | 11,500원